落字有声

绝美诗词　正楷

荆霄鹏　书

音频朗诵：张诗琪

使用方法

1　先在薄纸上蒙写。

2　再在灰色字上描红。

长江出版传媒
Changjiang Publishing & Media

湖北美术出版社
Hubei Fine Arts Publishing House

图书在版编目（ＣＩＰ）数据

落字有声.绝美诗词:正楷 / 荆霄鹏书. — 武汉 ： 湖北美术
出版社，2018.8
ISBN 978-7-5394-9476-0

Ⅰ．①落…

Ⅱ．①荆…

Ⅲ．①楷书－法帖－中国－现代

Ⅳ．①J292.28

中国版本图书馆CIP数据核字(2018)第033971号

落字有声.绝美诗词.正楷

ⓒ 荆霄鹏 书

出版发行：长江出版传媒　湖北美术出版社

地　　址：武汉市洪山区雄楚大街268号B座

电　　话：(027)87391256 87391503

传　　真：(027)87679529

邮政编码：430070

ｈｔｔｐ：//www.hbapress.com.cn

E-ｍａｉｌ：hbapress@vip.sina.com

印　　刷：崇阳文昌印务股份有限公司

开　　本：889mm×1194mm　1/16

印　　张：3.5

版　　次：2018年8月第1版　2018年8月第1次印刷

定　　价：28元

目　录

先　秦

关雎 ……………………… 《诗经·周南》1
桃夭 ……………………… 《诗经·周南》1
子衿 ……………………… 《诗经·郑风》1
静女 ……………………… 《诗经·邶风》2
击鼓 ……………………… 《诗经·邶风》2
绸缪 ……………………… 《诗经·唐风》2
何草不黄 ………………… 《诗经·小雅》3
采葛 ……………………… 《诗经·王风》3
蒹葭 ……………………… 《诗经·秦风》3

两　汉

上邪 ……………………………… 汉乐府 4
白头吟 …………………………… 汉乐府 4
行行重行行 ……………… 《古诗十九首》5
涉江采芙蓉 ……………… 《古诗十九首》5
庭中有奇树 ……………… 《古诗十九首》5

魏　晋

观沧海 …………………………… 曹操 6
短歌行 …………………………… 曹操 6
七哀 ……………………………… 曹植 7
饮酒（其五） …………………… 陶渊明 7

唐　朝

咏蝉 ……………………………… 骆宾王 8
感遇三十八首（其二） ………… 陈子昂 8
金陵酒肆留别 …………………… 李白 8
湖口望庐山瀑布水 ……………… 张九龄 9
次北固山下 ……………………… 王湾 9
月下独酌四首（其一） ………… 李白 9
相思 ……………………………… 王维 10
杂诗（其二） …………………… 王维 10
山中送别 ………………………… 王维 10
竹里馆 …………………………… 王维 10
听弹琴 …………………………… 刘长卿 10
送上人 …………………………… 刘长卿 11
何满子 …………………………… 张祜 11

送崔九 …………………………… 裴迪 11
秋夜寄邱二十二员外 …………… 韦应物 11
行宫 ……………………………… 元稹 11
黄鹤楼送孟浩然之广陵 ………… 李白 12
早发白帝城 ……………………… 李白 12
登金陵凤凰台 …………………… 李白 12
九月九日忆山东兄弟 …………… 王维 13
送元二使安西 …………………… 王维 13
客至 ……………………………… 杜甫 13
江南逢李龟年 …………………… 杜甫 14
枫桥夜泊 ………………………… 张继 14
登高 ……………………………… 杜甫 14
登楼 ……………………………… 杜甫 14
竹枝词二首（其一） …………… 刘禹锡 15
逢入京使 ………………………… 岑参 15
寄李儋元锡 ……………………… 韦应物 15
夜归鹿门歌 ……………………… 孟浩然 15
桃花溪 …………………………… 张旭 16
寒食 ……………………………… 韩翃 16
锦瑟 ……………………………… 李商隐 16
夜雨寄北 ………………………… 李商隐 17
嫦娥 ……………………………… 李商隐 17
无题二首（其一） ……………… 李商隐 17
台城 ……………………………… 韦庄 18
江陵愁望寄子安 ………………… 鱼玄机 18
无题四首（其二） ……………… 李商隐 18
无题（其二） …………………… 李商隐 18
新添声杨柳枝词 ………………… 温庭筠 19
金缕衣 …………………………… 杜秋娘 19
苏武庙 …………………………… 温庭筠 19
西塞山怀古 ……………………… 刘禹锡 19
三五七言（秋风清） …………… 李白 20
长相思（汴水流） ……………… 白居易 20
菩萨蛮（小山重叠金明灭） …… 温庭筠 20
更漏子（玉炉香） ……………… 温庭筠 21
应天长（别来半岁音书绝） …… 韦庄 21
女冠子（四月十七） …………… 韦庄 21

五代十国

谒金门（风乍起）……………………冯延巳 22
鹊踏枝（谁道闲情抛掷久）…………冯延巳 22
鹊踏枝（几日行云何处去）…………冯延巳 22
清平乐（雨晴烟晚）…………………冯延巳 23
诉衷情（永夜抛人何处去）…………顾敻 23
相见欢（无言独上西楼）……………李煜 23
相见欢（林花谢了春红）……………李煜 23
虞美人（春花秋月何时了）…………李煜 24
浪淘沙令（帘外雨潺潺）……………李煜 24
忆江南（多少恨）……………………李煜 24
临江仙（樱桃落尽春归去）…………李煜 25
长相思（一重山）……………………李煜 25
渔父（浪花有意千里雪）……………李煜 25

宋　朝

蝶恋花（伫倚危楼风细细）…………柳永 26
浣溪沙（一向年光有限身）…………晏殊 26
玉楼春（绿杨芳草长亭路）…………晏殊 26
浣溪沙（一曲新词酒一杯）…………晏殊 27
采桑子（时光只解催人老）…………晏殊 27
清平乐（红笺小字）…………………晏殊 27
卜算子（我住长江头）………………李之仪 27
生查子（去年元夜时）………………欧阳修 28
长相思（吴山青）……………………林逋 28
千秋岁（数声鶗鴂）…………………张先 28
临江仙（梦后楼台高锁）……………晏几道 29
鹧鸪天（彩袖殷勤捧玉钟）…………晏几道 29
生查子（金鞭美少年）………………晏几道 29
鹧鸪天（醉拍春衫惜旧香）…………晏几道 30
玉楼春（东风又作无情计）…………晏几道 30
少年游（离多最是）…………………晏几道 30
贺圣朝（满斟绿醑留君住）…………叶清臣 31
西江月（宝髻松松挽就）……………司马光 31
蝶恋花（槛菊愁烟兰泣露）…………晏殊 31
踏莎行（候馆梅残）…………………欧阳修 32
蝶恋花（庭院深深深几许）…………欧阳修 32
浣溪沙（风压轻云贴水飞）…………苏轼 32
水龙吟（似花还似非花）……………苏轼 33

江城子（十年生死两茫茫）…………苏轼 33
蝶恋花（花褪残红青杏小）…………苏轼 34
鹊桥仙（纤云弄巧）…………………秦观 34
青玉案（凌波不过横塘路）…………贺铸 34
卜算子（缺月挂疏桐）………………苏轼 35
浣溪沙（漠漠轻寒上小楼）…………秦观 35
菩萨蛮（彩舟载得离愁动）…………贺铸 35
浣溪沙（雨过残红湿未飞）…………周邦彦 35
解语花（风销绛蜡）…………………周邦彦 36
蝶恋花（月皎惊乌栖不定）…………周邦彦 36
鹧鸪天（一点残红欲尽时）…………周紫芝 37
踏莎行（情似游丝）…………………周紫芝 37
如梦令（昨夜雨疏风骤）……………李清照 37
武陵春（风住尘香花已尽）…………李清照 38
如梦令（常记溪亭日暮）……………李清照 38
声声慢（寻寻觅觅）…………………李清照 38
一剪梅（红藕香残玉簟秋）…………李清照 39
钗头凤（红酥手）……………………陆游 39
青玉案（东风夜放花千树）…………辛弃疾 39
丑奴儿（少年不识愁滋味）…………辛弃疾 40
一剪梅（忆对中秋丹桂丛）…………辛弃疾 40
踏莎行（燕燕轻盈）…………………姜夔 40
摸鱼儿（问世间）……………………元好问 41
青玉案（落红吹满沙头路）…………元好问 41

清　朝

己亥杂诗（其五）……………………龚自珍 42
葬花吟（节选）………………………曹雪芹 42
终身误……………………………………曹雪芹 43
枉凝眉……………………………………曹雪芹 43
木兰词（人生若只如初见）…………纳兰性德 43
临江仙（飞絮飞花何处是）…………纳兰性德 44
蝶恋花（今古河山无定据）…………纳兰性德 44
长相思（山一程）……………………纳兰性德 44

楷书作品章法浅析……………………………45
作品欣赏与创作………………………………46
读者问卷………………………………………52

先秦

关雎

《诗经·周南》

关关雎鸠，在河之洲。窈窕淑女，君子好逑。

参差荇菜，左右流之。窈窕淑女，寤寐求之。

求之不得，寤寐思服。悠哉悠哉，辗转反侧。

参差荇菜，左右采之。窈窕淑女，琴瑟友之。

参差荇菜，左右芼之。窈窕淑女，钟鼓乐之。

桃夭

《诗经·周南》

桃之夭夭，灼灼其华。之子于归，宜其室家。

桃之夭夭，有蕡其实。之子于归，宜其家室。

桃之夭夭，其叶蓁蓁。之子于归，宜其家人。

子衿

《诗经·郑风》

青青子衿，悠悠我心。纵我不往，子宁不嗣音？

青青子佩，悠悠我思。纵我不往，子宁不来？

挑兮达兮，在城阙兮。一日不见，如三月兮。

静 女

《诗经·邶风》

静女其姝,俟我于城隅。爱而不见,搔首踟蹰。

静女其娈,贻我彤管。彤管有炜,说怿女美。

自牧归荑,洵美且异。匪女之为美,美人之贻。

击 鼓

《诗经·邶风》

击鼓其镗,踊跃用兵。土国城漕,我独南行。

从孙子仲,平陈与宋。不我以归,忧心有忡。

爰居爰处?爰丧其马?于以求之?于林之下。

"死生契阔",与子成说。执子之手,与子偕老。

于嗟阔兮,不我活兮。于嗟洵兮,不我信兮。

绸 缪

《诗经·唐风》

绸缪束薪,三星在天。今夕何夕,见此良人?

子兮子兮,如此良人何?绸缪束刍,三星在隅。

今夕何夕,见此邂逅?子兮子兮,如此邂逅何?

绸缪束楚,三星在户。今夕何夕,见此粲者?

子兮子兮,如此粲者何?

絕美詩詞·正楷

何草不黃

《詩經·小雅》

何草不黃?何日不行?何人不將?經營四方。

何草不玄?何人不矜?哀我征夫,獨為匪民。

匪兕匪虎,率彼曠野。哀我征夫,朝夕不暇。

有芃者狐,率彼幽草。有棧之車,行彼周道。

采葛

《詩經·王風》

彼采葛兮,一日不見,如三月兮!

彼采蕭兮,一日不見,如三秋兮!

彼采艾兮,一日不見,如三歲兮!

蒹葭

《詩經·秦風》

蒹葭蒼蒼,白露為霜。所謂伊人,在水一方。

溯洄從之,道阻且長。溯游從之,宛在水中央。

蒹葭淒淒,白露未晞。所謂伊人,在水之湄。

溯洄從之,道阻且躋。溯游從之,宛在水中坻。

蒹葭采采,白露未已。所謂伊人,在水之涘。

溯洄從之,道阻且右。溯游從之,宛在水中沚。

两 汉

上 邪

汉乐府

上邪,我欲与君相知,长命无绝衰。

山无陵,江水为竭,冬雷震震,夏雨雪。

天地合,乃敢与君绝。

白头吟

汉乐府

皑如山上雪,皎若云间月。

闻君有两意,故来相决绝。

今日斗酒会,明旦沟水头。

蹀躞御沟上,沟水东西流。

凄凄复凄凄,嫁娶不须啼。

愿得一心人,白头不相离。

竹竿何袅袅,鱼尾何簁簁。

男儿重意气,何用钱刀为。

行行重行行

《古诗十九首》

行行重行行，与君生别离。
相去万余里，各在天一涯。
道路阻且长，会面安可知？
胡马依北风，越鸟巢南枝。
相去日已远，衣带日已缓。
浮云蔽白日，游子不顾返。
思君令人老，岁月忽已晚。
弃捐勿复道，努力加餐饭。

涉江采芙蓉

《古诗十九首》

涉江采芙蓉，兰泽多芳草。
采之欲遗谁，所思在远道。
还顾望旧乡，长路漫浩浩。
同心而离居，忧伤以终老。

庭中有奇树

《古诗十九首》

庭中有奇树，绿叶发华滋。
攀条折其荣，将以遗所思。
馨香盈怀袖，路远莫致之。
此物何足贵，但感别经时。

魏 晋

观沧海

曹操

东临碣石,以观沧海。水何澹澹,山岛竦峙。

树木丛生,百草丰茂。秋风萧瑟,洪波涌起。

日月之行,若出其中;星汉灿烂,若出其里。

幸甚至哉,歌以咏志。

短歌行

曹操

对酒当歌,人生几何!譬如朝露,去日苦多。

慨当以慷,忧思难忘。何以解忧?唯有杜康。

青青子衿,悠悠我心。但为君故,沉吟至今。

呦呦鹿鸣,食野之苹。我有嘉宾,鼓瑟吹笙。

明明如月,何时可掇?忧从中来,不可断绝。

越陌度阡,枉用相存。契阔谈䜩,心念旧恩。

月明星稀,乌鹊南飞。绕树三匝,何枝可依?

山不厌高,海不厌深。周公吐哺,天下归心。

七 哀

曹植

明月照高楼，流光正徘徊。

上有愁思妇，悲叹有余哀。

借问叹者谁？言是宕子妻。

君行逾十年，孤妾常独栖。

君若清路尘，妾若浊水泥。

浮沉各异势，会合何时谐？

愿为西南风，长逝入君怀。

君怀良不开，贱妾当何依？

饮酒（其五）

陶渊明

结庐在人境，而无车马喧。

问君何能尔？心远地自偏。

采菊东篱下，悠然见南山。

山气日夕佳，飞鸟相与还。

此中有真意，欲辨已忘言。

7

唐　朝

咏　蝉

骆宾王

西陆蝉声唱，南冠客思深。

不堪玄鬓影，来对白头吟。

露重飞难进，风多响易沉。

无人信高洁，谁为表予心？

感遇三十八首（其二）

陈子昂

兰若生春夏，芊蔚何青青！

幽独空林色，朱蕤冒紫茎。

迟迟白日晚，袅袅秋风生。

岁华尽摇落，芳意竟何成！

金陵酒肆留别

李白

风吹柳花满店香，吴姬压酒唤客尝。

金陵子弟来相送，欲行不行各尽觞。

请君试问东流水，别意与之谁短长。

绝美诗词·正楷

湖口望庐山瀑布水

张九龄

万丈红泉落，迢迢半紫氛。奔流下杂树，洒落出重云。

日照虹霓似，天清风雨闻。灵山多秀色，空水共氤氲。

次北固山下

王湾

客路青山外，行舟绿水前。潮平两岸阔，风正一帆悬。

海日生残夜，江春入旧年。乡书何处达，归雁洛阳边。

月下独酌四首（其一）

李白

花间一壶酒，独酌无相亲。举杯邀明月，对影成三人。

月既不解饮，影徒随我身。暂伴月将影，行乐须及春。

我歌月徘徊，我舞影零乱。醒时同交欢，醉后各分散。

永结无情游，相期邈云汉。

相　思

王维

红豆生南国，春来发几枝？

愿君多采撷，此物最相思。

杂诗（其二）

王维

君自故乡来，应知故乡事。

来日绮窗前，寒梅著花未？

山中送别

王维

山中相送罢，日暮掩柴扉。

春草明年绿，王孙归不归？

竹里馆

王维

独坐幽篁里，弹琴复长啸。

深林人不知，明月来相照。

听弹琴

刘长卿

泠泠七弦上，静听松风寒。

古调虽自爱，今人多不弹。

送上人

刘长卿

孤云将野鹤，岂向人间住。

莫买沃洲山，时人已知处。

何满子

张祜

故国三千里，深宫二十年。

一声何满子，双泪落君前。

送崔九

裴迪

归山深浅去，须尽丘壑美。

莫学武陵人，暂游桃源里。

秋夜寄邱二十二员外

韦应物

怀君属秋夜，散步咏凉天。

山空松子落，幽人应未眠。

行宫

元稹

寥落古行宫，宫花寂寞红。

白头宫女在，闲坐说玄宗。

黄鹤楼送孟浩然之广陵

李白

故人西辞黄鹤楼，烟花三月下扬州。

孤帆远影碧空尽，惟见长江天际流。

早发白帝城

李白

朝辞白帝彩云间，千里江陵一日还。

两岸猿声啼不住，轻舟已过万重山。

登金陵凤凰台

李白

凤凰台上凤凰游，凤去台空江自流。

吴宫花草埋幽径，晋代衣冠成古丘。

三山半落青天外，一水中分白鹭洲。

总为浮云能蔽日，长安不见使人愁。

九月九日忆山东兄弟

王维

独在异乡为异客，每逢佳节倍思亲。

遥知兄弟登高处，遍插茱萸少一人。

送元二使安西

王维

渭城朝雨浥轻尘，客舍青青柳色新。

劝君更尽一杯酒，西出阳关无故人。

客　至

杜甫

舍南舍北皆春水，但见群鸥日日来。

花径不曾缘客扫，蓬门今始为君开。

盘飧市远无兼味，樽酒家贫只旧醅。

肯与邻翁相对饮，隔篱呼取尽余杯。

江南逢李龟年

杜甫

岐王宅里寻常见，崔九堂前几度闻。

正是江南好风景，落花时节又逢君。

枫桥夜泊

张继

月落乌啼霜满天，江枫渔火对愁眠。

姑苏城外寒山寺，夜半钟声到客船。

登　高

杜甫

风急天高猿啸哀，渚清沙白鸟飞回。

无边落木萧萧下，不尽长江滚滚来。

万里悲秋常作客，百年多病独登台。

艰难苦恨繁霜鬓，潦倒新停浊酒杯。

登　楼

杜甫

花近高楼伤客心，万方多难此登临。

锦江春色来天地，玉垒浮云变古今。

北极朝廷终不改，西山寇盗莫相侵。

可怜后主还祠庙，日暮聊为梁甫吟。

竹枝词二首（其一）

<div align="right">刘禹锡</div>

杨柳青青江水平，闻郎江上唱歌声。

东边日出西边雨，道是无晴还有晴。

逢入京使

<div align="right">岑参</div>

故园东望路漫漫，双袖龙钟泪不干。

马上相逢无纸笔，凭君传语报平安。

寄李儋元锡

<div align="right">韦应物</div>

去年花里逢君别，今日花开又一年。

世事茫茫难自料，春愁黯黯独成眠。

身多疾病思田里，邑有流亡愧俸钱。

闻道欲来相问讯，西楼望月几回圆。

夜归鹿门歌

<div align="right">孟浩然</div>

山寺鸣钟昼已昏，渔梁渡头争渡喧。

人随沙岸向江村，余亦乘舟归鹿门。

鹿门月照开烟树，忽到庞公栖隐处。

岩扉松径长寂寥，唯有幽人自来去。

桃花溪

隐隐飞桥隔野烟，石矶西畔问渔船。
桃花尽日随流水，洞在清溪何处边。

张旭

寒食

春城无处不飞花，寒食东风御柳斜。
日暮汉宫传蜡烛，轻烟散入五侯家。

韩翃

锦瑟

锦瑟无端五十弦，一弦一柱思华年。
庄生晓梦迷蝴蝶，望帝春心托杜鹃。
沧海月明珠有泪，蓝田日暖玉生烟。
此情可待成追忆，只是当时已惘然。

李商隐

夜雨寄北

李商隐

君问归期未有期，巴山夜雨涨秋池。

何当共剪西窗烛，却话巴山夜雨时。

嫦娥

李商隐

云母屏风烛影深，长河渐落晓星沉。

嫦娥应悔偷灵药，碧海青天夜夜心。

无题二首（其一）

李商隐

昨夜星辰昨夜风，画楼西畔桂堂东。

身无彩凤双飞翼，心有灵犀一点通。

隔座送钩春酒暖，分曹射覆蜡灯红。

嗟余听鼓应官去，走马兰台类转蓬。

台 城

韦庄

江雨霏霏江草齐，六朝如梦鸟空啼。

无情最是台城柳，依旧烟笼十里堤。

江陵愁望寄子安

鱼玄机

枫叶千枝复万枝，江桥掩映暮帆迟。

忆君心似西江水，日夜东流无歇时。

无题四首（其二）

李商隐

飒飒东风细雨来，芙蓉塘外有轻雷。

金蟾啮锁烧香入，玉虎牵丝汲井回。

贾氏窥帘韩掾少，宓妃留枕魏王才。

春心莫共花争发，一寸相思一寸灰！

无题（其二）

李商隐

重帏深下莫愁堂，卧后清宵细细长。

神女生涯原是梦，小姑居处本无郎。

风波不信菱枝弱，月露谁教桂叶香？

直道相思了无益，未妨惆怅是清狂。

新添声杨柳枝词

温庭筠

井底点灯深烛伊，共郎长行莫围棋。

玲珑骰子安红豆，入骨相思知不知。

金缕衣

杜秋娘

劝君莫惜金缕衣，劝君惜取少年时。

花开堪折直须折，莫待无花空折枝。

苏武庙

温庭筠

苏武魂销汉使前，古祠高树两茫然。

云边雁断胡天月，陇上羊归塞草烟。

回日楼台非甲帐，去时冠剑是丁年。

茂陵不见封侯印，空向秋波哭逝川。

西塞山怀古

刘禹锡

王濬楼船下益州，金陵王气黯然收。

千寻铁锁沉江底，一片降幡出石头。

人世几回伤往事，山形依旧枕寒流。

今逢四海为家日，故垒萧萧芦荻秋。

三五七言

李白

秋风清，秋月明，落叶聚还散，寒鸦栖复惊。相思相见知何日？此时此夜难为情！入我相思门，知我相思苦。长相思兮长相忆，短相思兮无穷极。早知如此绊人心，何如当初莫相识。

长相思

白居易

汴水流，泗水流，流到瓜州古渡头。吴山点点愁。思悠悠，恨悠悠，恨到归时方始休。月明人倚楼。

菩萨蛮

温庭筠

小山重叠金明灭，鬓云欲度香腮雪。懒起画蛾眉，弄妆梳洗迟。照花前后镜，花面交相映。新帖绣罗襦，双双金鹧鸪。

更漏子

温庭筠

玉炉香，红蜡泪，偏照画堂秋思。眉翠薄，鬓云残，夜长衾枕寒。

梧桐树，三更雨，不道离情正苦。一叶叶，一声声，空阶滴到明。

应天长

韦庄

别来半岁音书绝，一寸离肠千万结。难相见，易相别，又是玉楼花似雪。

暗相思，无处说，惆怅夜来烟月。想得此时情切，泪沾红袖黦。

女冠子

韦庄

四月十七，正是去年今日。别君时。忍泪佯低面，含羞半敛眉。

不知魂已断，空有梦相随。除却天边月，没人知。

五代十国

谒金门

<div align="right">冯延巳</div>

风乍起，吹皱一池春水。闲引鸳鸯香径里，手挼红杏蕊。　　斗鸭阑干独倚，碧玉搔头斜坠。终日望君君不至，举头闻鹊喜。

鹊踏枝

<div align="right">冯延巳</div>

谁道闲情抛掷久？每到春来，惆怅还依旧。日日花前常病酒，敢辞镜里朱颜瘦。

河畔青芜堤上柳，为问新愁，何事年年有？独立小桥风满袖，平林新月人归后。

鹊踏枝

<div align="right">冯延巳</div>

几日行云何处去？忘却归来，不道春将暮。百草千花寒食路，香车系在谁家树？

泪眼倚楼频独语。双燕来时，陌上相逢否？撩乱春愁如柳絮，依依梦里无寻处。

清平乐

<div align="right">冯延巳</div>

雨晴烟晚。绿水新池满。双燕飞来垂柳院，小阁画帘高卷。　　黄昏独倚朱阑。西南新月眉弯。砌下落花风起，罗衣特地春寒。

诉衷情

<div align="right">顾敻</div>

永夜抛人何处去？绝来音。香阁掩，眉敛，月将沉。　　争忍不相寻？怨孤衾。换我心，为你心，始知相忆深。

相见欢

<div align="right">李煜</div>

无言独上西楼，月如钩。寂寞梧桐深院锁清秋。　　剪不断，理还乱，是离愁。别是一般滋味在心头。

相见欢

<div align="right">李煜</div>

林花谢了春红，太匆匆。无奈朝来寒雨晚来风。　　胭脂泪，相留醉，几时重。自是人生长恨水长东。

虞美人

李煜

春花秋月何时了？往事知多少。小楼昨夜又东风，故国不堪回首月明中。

雕栏玉砌应犹在，只是朱颜改。问君能有几多愁？恰似一江春水向东流。

浪淘沙令

李煜

帘外雨潺潺，春意阑珊。罗衾不耐五更寒。梦里不知身是客，一晌贪欢。

独自莫凭栏，无限江山，别时容易见时难。流水落花春去也，天上人间。

忆江南

李煜

多少恨，昨夜梦魂中。还似旧时游上苑，车如流水马如龙。花月正春风。

临江仙

李煜

樱桃落尽春归去，蝶翻金粉双飞。子规啼月小楼西，玉钩罗幕，惆怅暮烟垂。

别巷寂寥人散后，望残烟草低迷。炉香闲袅凤凰儿，空持罗带，回首恨依依。

长相思

李煜

一重山，两重山。山远天高烟水寒，相思枫叶丹。

菊花开，菊花残。塞雁高飞人未还，一帘风月闲。

渔父

李煜

浪花有意千里雪，桃花无言一队春。一壶酒，一竿身，快活如侬有几人。

宋 朝

蝶恋花

柳永

伫倚危楼风细细，望极春愁，黯黯生天际。草色烟光残照里，无言谁会凭阑意。

拟把疏狂图一醉，对酒当歌，强乐还无味。衣带渐宽终不悔，为伊消得人憔悴。

浣溪沙

晏殊

一向年光有限身，等闲离别易销魂。酒筵歌席莫辞频。　满目山河空念远，落花风雨更伤春。不如怜取眼前人。

玉楼春 春恨

晏殊

绿杨芳草长亭路，年少抛人容易去。楼头残梦五更钟，花底离愁三月雨。　无情不似多情苦，一寸还成千万缕。天涯地角有穷时，只有相思无尽处。

浣溪沙

晏殊

一曲新词酒一杯,去年天气旧亭台。夕阳西下几时回?　　无可奈何花落去,似曾相识燕归来。小园香径独徘徊。

采桑子

晏殊

时光只解催人老,不信多情,长恨离亭,泪滴春衫酒易醒。　　梧桐昨夜西风急,淡月胧明,好梦频惊,何处高楼雁一声?

清平乐

晏殊

红笺小字,说尽平生意。鸿雁在云鱼在水,惆怅此情难寄。　　斜阳独倚西楼,遥山恰对帘钩。人面不知何处,绿波依旧东流。

卜算子

李之仪

我住长江头,君住长江尾。日日思君不见君,共饮长江水。　　此水几时休,此恨何时已。只愿君心似我心,定不负相思意。

生查子 元夕

去年元夜时，花市灯如昼。月上柳梢头，人约黄昏后。

今年元夜时，月与灯依旧。不见去年人，泪满春衫袖。

欧阳修

长相思

吴山青，越山青。两岸青山相送迎，谁知离别情？

君泪盈，妾泪盈。罗带同心结未成，江头潮已平。

林逋

千秋岁

数声鶗鴂，又报芳菲歇。惜春更把残红折。雨轻风色暴，梅子青时节。永丰柳，无人尽日花飞雪。

莫把幺弦拨，怨极弦能说。天不老，情难绝。心似双丝网，中有千千结。夜过也，东窗未白凝残月。

张先

临江仙

晏几道

梦后楼台高锁，酒醒帘幕低垂。去年春恨却来时。落花人

独立，微雨燕双飞。

记得小蘋初见，两重心字罗衣。琵琶弦

上说相思。当时明月在，曾照彩云归。

鹧鸪天

晏几道

彩袖殷勤捧玉钟，当年拚却醉颜红。舞低杨柳楼心月，歌

尽桃花扇影风。

从别后，忆相逢，几回魂梦与君同？今宵剩

把银釭照，犹恐相逢是梦中。

生查子

晏几道

金鞭美少年，去跃青骢马。牵系玉楼人，绣被春寒夜。

消息未归来，寒食梨花谢。无处说相思，背面秋千下。

鹧鸪天

<div align="right">晏几道</div>

醉拍春衫惜旧香。天将离恨恼疏狂。年年陌上生秋草，日日楼中到夕阳。　云渺渺，水茫茫。征人归路许多长。相思本是无凭语，莫向花笺费泪行！

玉楼春

<div align="right">晏几道</div>

东风又作无情计，艳粉娇红吹满地。碧楼帘影不遮愁，还似去年今日意。　谁知错管春残事，到处登临曾费泪。此时金盏直须深，看尽落花能几醉！

少年游

<div align="right">晏几道</div>

离多最是，东西流水，终解两相逢。浅情终似，行云无定，犹到梦魂中。　可怜人意，薄于云水，佳会更难重。细想从来，断肠多处，不与者番同。

贺圣朝 留别

叶清臣

满斟绿醑留君住,莫匆匆归去。三分春色二分愁,更一分风雨。 花开花谢,都来几许?且高歌休诉。不知来岁牡丹时,再相逢何处?

西江月

司马光

宝髻松松挽就,铅华淡淡妆成,青烟翠雾罩轻盈,飞絮游丝无定。 相见争如不见,有情何似无情。笙歌散后酒初醒,深院月斜人静。

蝶恋花

晏殊

槛菊愁烟兰泣露,罗幕轻寒,燕子双飞去。明月不谙离恨苦,斜光到晓穿朱户。

昨夜西风凋碧树,独上高楼,望尽天涯路。欲寄彩笺兼尺素,山长水阔知何处!

踏莎行

欧阳修

候馆梅残，溪桥柳细，草薰风暖摇征辔。离愁渐远渐无穷，迢迢不断如春水。

寸寸柔肠，盈盈粉泪，楼高莫近危阑倚。平芜尽处是春山，行人更在春山外。

蝶恋花

欧阳修

庭院深深深几许？杨柳堆烟，帘幕无重数。玉勒雕鞍游冶处，楼高不见章台路。

雨横风狂三月暮。门掩黄昏，无计留春住。泪眼问花花不语，乱红飞过秋千去。

浣溪沙

苏轼

风压轻云贴水飞，乍晴池馆燕争泥。沈郎多病不胜衣。

沙上不闻鸿雁信，竹间时听鹧鸪啼。此情惟有落花知！

水龙吟 次韵章质夫杨花词

苏轼

似花还似非花，也无人惜从教坠。抛家傍路，思量却是，无情有思。萦损柔肠，困酣娇眼，欲开还闭。梦随风万里，寻郎去处，又还被、莺呼起。

不恨此花飞尽，恨西园、落红难缀。晓来雨过，遗踪何在，一池萍碎。春色三分，二分尘土，一分流水。细看来，不是杨花，点点是离人泪。

江城子 乙卯正月二十日夜记梦

苏轼

十年生死两茫茫。不思量，自难忘。千里孤坟，无处话凄凉。纵使相逢应不识，尘满面，鬓如霜。

夜来幽梦忽还乡，小轩窗，正梳妆。相顾无言，惟有泪千行。料得年年肠断处：明月夜，短松冈。

33

蝶恋花

苏轼

花褪残红青杏小。燕子飞时,绿水人家绕。枝上柳绵吹又少。天涯何处无芳草!

墙里秋千墙外道。墙外行人,墙里佳人笑。笑渐不闻声渐悄,多情却被无情恼。

鹊桥仙

秦观

纤云弄巧,飞星传恨,银汉迢迢暗渡。金风玉露一相逢,便胜却人间无数。　　柔情似水,佳期如梦,忍顾鹊桥归路。两情若是久长时,又岂在朝朝暮暮。

青玉案

贺铸

凌波不过横塘路,但目送、芳尘去。锦瑟华年谁与度?月桥花院,琐窗朱户,只有春知处。　　飞云冉冉蘅皋暮,彩笔新题断肠句。若问闲情都几许?一川烟草,满城风絮,梅子黄时雨!

卜算子 黄州定慧院寓居作

苏轼

缺月挂疏桐，漏断人初静。谁见幽人独往来，缥缈孤鸿影。 惊起却回头，有恨无人省。拣尽寒枝不肯栖，寂寞沙洲冷。

浣溪沙

秦观

漠漠轻寒上小楼，晓阴无赖似穷秋。淡烟流水画屏幽。 自在飞花轻似梦，无边丝雨细如愁。宝帘闲挂小银钩。

菩萨蛮

贺铸

彩舟载得离愁动，无端更借樵风送。波渺夕阳迟，销魂不自持。 良宵谁与共，赖有窗间梦。可奈梦回时，一番新别离！

浣溪沙

周邦彦

雨过残红湿未飞，疏篱一带透斜晖。游蜂酿蜜窃香归。 金屋无人风竹乱，衣篝尽日水沉微。一春须有忆人时。

解语花 上元

周邦彦

风销绛蜡，露浥红莲，花市光相射。桂华流瓦，纤云散，耿耿素娥欲下。衣裳淡雅。看楚女、纤腰一把。箫鼓喧，人影参差，满路飘香麝。

因念都城放夜。望千门如昼，嬉笑游冶。钿车罗帕。相逢处，自有暗尘随马。年光是也。唯只见、旧情衰谢。清漏移，飞盖归来，从舞休歌罢。

蝶恋花 早行

周邦彦

月皎惊乌栖不定，更漏将残，辘轳牵金井。唤起两眸清炯炯，泪花落枕红绵冷。

执手霜风吹鬓影。去意徊徨，别语愁难听。楼上阑干横斗柄，露寒人远鸡相应。

鹧鸪天

周紫芝

一点残红欲尽时，乍凉秋气满屏帏。梧桐叶上三更雨，叶叶声声是别离。

调宝瑟，拨金猊。那时同唱鹧鸪词。如今风雨西楼夜，不听清歌也泪垂。

踏莎行

周紫芝

情似游丝，人如飞絮。泪珠阁定空相觑。一溪烟柳万丝垂，无因系得兰舟住。

雁过斜阳，草迷烟渚。如今已是愁无数。明朝且做莫思量，如何过得今宵去？

如梦令

李清照

昨夜雨疏风骤。浓睡不消残酒。试问卷帘人，——却道『海棠依旧』。知否，知否？应是绿肥红瘦！

武陵春 春晚

李清照

风住尘香花已尽,日晚倦梳头。物是人非事事休,欲语泪先流。　　闻说双溪春尚好,也拟泛轻舟。只恐双溪舴艋舟,载不动许多愁。

如梦令

李清照

常记溪亭日暮,沉醉不知归路。兴尽晚回舟,误入藕花深处。争渡,争渡,惊起一滩鸥鹭。

声声慢

李清照

寻寻觅觅,冷冷清清,凄凄惨惨戚戚。乍暖还寒时候,最难将息。三杯两盏淡酒,怎敌他晓来风急?雁过也,正伤心,却是旧时相识。

满地黄花堆积,憔悴损,如今有谁堪摘?守着窗儿独自,怎生得黑!梧桐更兼细雨,到黄昏、点点滴滴。这次第,怎一个愁字了得!

一剪梅

李清照

红藕香残玉簟秋。轻解罗裳,独上兰舟。云中谁寄锦书来?雁字回时,月满西楼。

花自飘零水自流。一种相思,两处闲愁。此情无计可消除,才下眉头,却上心头。

钗头凤

陆游

红酥手,黄縢酒。满城春色宫墙柳。东风恶,欢情薄。一怀愁绪,几年离索。错,错,错。

春如旧,人空瘦。泪痕红浥鲛绡透。桃花落,闲池阁。山盟虽在,锦书难托。莫,莫,莫!

青玉案 元夕

辛弃疾

东风夜放花千树。更吹落,星如雨。宝马雕车香满路。凤箫声动,玉壶光转,一夜鱼龙舞。　蛾儿雪柳黄金缕,笑语盈盈暗香去。众里寻他千百度,蓦然回首,那人却在,灯火阑珊处。

丑奴儿 书博山道中壁

辛弃疾

少年不识愁滋味，爱上层楼。爱上层楼，为赋新词强说愁。

而今识尽愁滋味，欲说还休。欲说还休，却道天凉好个秋。

一剪梅 中秋元月

辛弃疾

忆对中秋丹桂丛，花也杯中，月也杯中。今宵楼上一尊同，云湿纱窗，雨湿纱窗。

浑欲乘风问化工，路也难通，信也难通。满堂唯有烛花红，歌且从容，杯且从容。

踏莎行

姜夔

燕燕轻盈，莺莺娇软。分明又向华胥见。夜长争得薄情知？离魂暗逐郎行远。

别后书辞，别时针线。离魂暗逐郎行远。淮南皓月冷千山，冥冥归去无人管。

摸鱼儿 雁丘词

元好问

问世间、情是何物，直教生死相许？天南地北双飞客，老翅几回寒暑。欢乐趣，离别苦，就中更有痴儿女。君应有语，渺万里层云，千山暮雪，只影向谁去？

横汾路，寂寞当年箫鼓，荒烟依旧平楚。招魂楚些何嗟及，山鬼暗啼风雨。天也妒，未信与、莺儿燕子俱黄土。千秋万古，为留待骚人，狂歌痛饮，来访雁邱处。

青玉案

元好问

落红吹满沙头路。似总为、春将去。花落花开春几度。多情惟有，画梁双燕，知道春归处。

镜中冉冉韶华暮。欲写幽怀恨无句。九十花期能几许。一卮芳酒，一襟清泪，寂寞西窗雨。

清 朝

己亥杂诗（其五）

龚自珍

浩荡离愁白日斜,吟鞭东指即天涯。

落红不是无情物,化作春泥更护花。

葬花吟（节选）

曹雪芹

花谢花飞花满天,红消香断有谁怜?

游丝软系飘春榭,落絮轻沾扑绣帘。

闺中女儿惜春暮,愁绪满怀无释处。

手把花锄出绣帘,忍踏落花来复去。

柳丝榆荚自芳菲,不管桃飘与李飞;

桃李明年能再发,明年闺中知有谁?

三月香巢已垒成,梁间燕子太无情!

明年花发虽可啄,却不道人去梁空巢也倾。

一年三百六十日,风刀霜剑严相逼;

明媚鲜妍能几时,一朝漂泊难寻觅。

终身误

曹雪芹

都道是金玉良姻,俺只念木石前盟。空对着,山中高士晶莹雪;终不忘,世外仙姝寂寞林。 叹人间,美中不足今方信:纵然是齐眉举案,到底意难平。

枉凝眉

曹雪芹

一个是阆苑仙葩,一个是美玉无瑕。若说没奇缘,今生偏又遇着他,若说有奇缘,如何心事终虚化?一个枉自嗟呀,一个空劳牵挂。一个是水中月,一个是镜中花。想眼中能有多少泪珠儿,怎经得秋流到冬尽,春流到夏!

木兰词 拟古决绝词

纳兰性德

人生若只如初见。何事秋风悲画扇。等闲变却故人心,却道故心人易变。 骊山语罢清宵半。泪雨零铃终不怨。何如薄幸锦衣郎,比翼连枝当日愿。

临江仙 寒柳

纳兰性德

飞絮飞花何处是，层冰积雪摧残。疏疏一树五更寒。爱他明月好，憔悴也相关。

最是繁丝摇落后，转教人忆春山。湔裙梦断续应难。西风多少恨，吹不散眉弯。

蝶恋花 出塞

纳兰性德

今古河山无定据。画角声中，牧马频来去。满目荒凉谁可语。西风吹老丹枫树。

从前幽怨应无数。铁马金戈，青冢黄昏路。一往情深深几许。深山夕照深秋雨。

长相思

纳兰性德

山一程。水一程。身向榆关那畔行。夜深千帐灯。

风一更。雪一更。聒碎乡心梦不成。故园无此声。

楷书作品章法浅析

章法指一篇文字的整体布局安排。说起章法，一般都会想起斗方、条幅、横幅等各种幅式。但是章法并不是幅式，幅式只是作品的形制，而章法是每一种幅式中文字内容的布局安排。

一件完整的书法作品，通常由正文、落款、印章构成，三者相辅相成，不可分割。

一、正文。正文是书法作品的主体内容。对于正文的安排，可分为有行有列、有行无列、无行无列。就楷书作品来说，一般采用前两种形式。

1.有行有列：古人写字顺序由上至下，由右至左，由上至下称为行，由右至左称为列，书写时可采用方格或者衬暗格，注意字在格中要居中，字与格的大小比例要合适。

2.有行无列：即竖成行、横无列的布局形式。书写时可采用竖线格或者衬暗格，注意字的重心要放在格的中心线上，还要注意后一个字与前一个字的距离、宽窄关系的处理。

二、落款。又称款识(zhì)或题款。最初因实用的需要而产生，意在说明正文出处、作者姓名、创作时间和地点等。经过长期的发展，已经成为书法作品不可分割的一部分。

落款可分为单款、双款和穷款三种。单款指正文后直接写上正文出处、作者姓名等内容。双款包括上款和下款，上款在正文之前，通常写受书人的名字和尊称，后带"雅正""雅属""惠存"等谦词；下款在正文之后，内容与单款类似。穷款指只落作者姓名，不落其他内容。

落款时要注意：一是落款的字体要与正文协调，如正文为楷书，落款宜用楷书、行楷、行书，传统的做法是"今不越古""文古款今"；二是款字大小要与正文协调，款字应小于或等于正文字体；三是落款不能与正文齐头齐脚，上下均应留有一定的空白；四是款字占地不能大于正文，要有主次之分；五是落款如在正文末行之下，应与正文稍拉开距离。

三、印章。印章有朱文(阳文)和白文(阴文)，钤印后字为红色叫朱文，字为白色叫白文。

印章大致分为名章和闲章两大类。名章内容为作者的姓名，一般盖在落款末尾。闲章内容广泛，从传统书法作品来说，盖在正文开头的叫引首章，盖在正文首行中部叫腰章等。

钤印时要注意：一是作品用印不宜多，但必须有名章；二是印章不能大于款字；三是名章底部应稍高于正文底部；四是印章不要盖斜，否则有草率之嫌。

五言律诗二首　荆霄鹏抄

兰若生春夏　芊蔚何青青
幽独空林色　朱蕤冒紫茎
迟迟白日晚　袅袅秋风生
岁华尽摇落　芳意竟何成

兰叶春葳蕤　桂华秋皎洁
欣欣此生意　自尔为佳节
谁知林栖者　闻风坐相悦
草木有本心　何求美人折

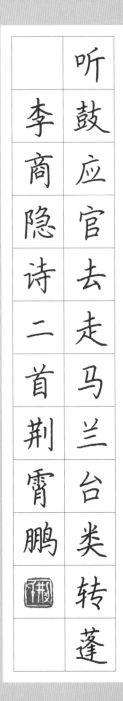
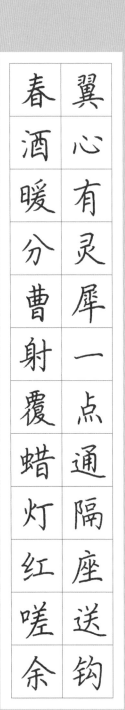

云母屏风烛影深，长河渐落晓星沉。嫦娥应悔偷灵药，碧海青天夜夜心。

昨夜星辰昨夜风，画楼西畔桂堂东。身无彩凤双飞翼，心有灵犀一点通。隔座送钩春酒暖，分曹射覆蜡灯红。嗟余听鼓应官去，走马兰台类转蓬。

李商隐诗二首　荆霄鹏

我住长江头君住长江

尾日日思君不见君共饮长

江水此水几时休此恨何时

已只愿君心似我心定不负

相思意

荆霄鹏

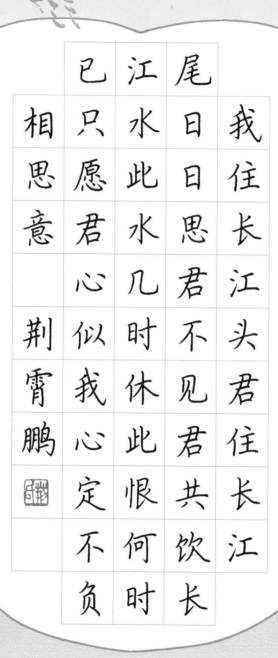

50

落字有声

读者问卷

为向"墨点"的读者们提供优质图书,让大家在最短的时间内练出最好的字,达到事半功倍的效果,我们精心设计了这份问卷调查表,希望您积极参与,一旦您的意见被采纳,将会得到一份"墨点字帖"赠送的温馨礼物哦!

姓 名		性 别	
年龄(或年级)		职 业	
QQ		电 话	
地 址		邮 编	

1.您购买此书的原因?(可多选)

☐封面美观　　☐内容实用　　☐字体漂亮　　☐价格实惠　　☐老师推荐　　☐其他＿＿＿

2.您对哪种字体比较感兴趣?(可多选)

☐楷书　　☐行楷　　☐行书　　☐草书　　☐隶书　　☐篆书　　☐仿宋　　☐其他＿＿＿

3.您希望购买包含哪些内容的字帖?(可多选)

☐有技法讲解　　☐与语文教材同步　　☐与考试相关　　☐速成教程类　　☐常用字
☐国学经典　　☐名言警句　　☐诗词歌赋　　☐经典美文　　☐人生哲学
☐心灵小语　　☐禅语智慧　　☐作品创作　　☐原碑类硬笔字帖　　☐其他＿＿＿

4.您喜欢哪种类型的字帖?(可多选)

纸张设置:☐带薄纸,以描摹练习为主　　　☐不带薄纸,以描临练习为主
　　　　　☐摹、描、临的比例为＿＿＿＿＿＿＿

装帧风格:☐古典　　　☐活泼　　　☐现代　　　☐素雅　　　☐其他＿＿＿

内芯颜色:☐红格线、黑字　　　☐灰格线、红字　　　☐蓝格线、黑字　　　☐其他＿＿＿

练习量:☐每天＿＿＿＿面

5.您购买字帖考虑的首要因素是什么?是否考虑名家?喜欢哪种风格的字体?

6.请评价一下此书的优缺点。您对字帖有什么好的建议?

7.您在练字过程中经常遇到哪些困难?需要何种帮助?

地　　址:武汉市洪山区雄楚大街 268 号出版文化城 C 座 603 室　　邮编:430070
收信人:"墨点字帖"编辑部　　　电话:027-87391503　　　QQ:3266498367
E-mail:3266498367@qq.com　　　天猫网址:http://whxxts.tmall.com